中国历代碑帖选字临本

第二辑

颜真卿颜氏家庙碑

二

江西美术出版社

图书在版编目（CIP）数据

颜真卿颜氏家庙碑 . 2 ／江西美术出版社编 . —— 南昌：江西美术出版社，2013.8

（中国历代碑帖选字临本）

ISBN 978-7-5480-2349-4

Ⅰ . ①颜… Ⅱ . ①江… Ⅲ . ①楷书－碑帖－中国－唐代 Ⅳ . ① J292.24

中国版本图书馆 CIP 数据核字 (2013) 第 183551 号

策　　划／傅廷煦　杨东胜

责任编辑／陈　军　陈　东

特约编辑／陈漫兮

美术编辑／程　芳　吴　雨　熊金玲

中国历代碑帖选字临本
颜真卿颜氏家庙碑·二　　　本社编

出　版／江西美术出版社

地　址／南昌市子安路 66 号江美大厦

网　址／www.jxfinearts.com

印　刷／北京市雅迪彩色印刷有限公司

经　销／全国新华书店总经销

开　本／ 880×1230 毫米 1/24

字　数／ 5 千字

印　张／ 5

版　次／ 2013 年 8 月第 1 版　第 1 次印刷

书　号／ ISBN 978-7-5480-2349-4

定　价／ 38.00 元

赣版权登字 -06-2013-419

愍

楚足

遊

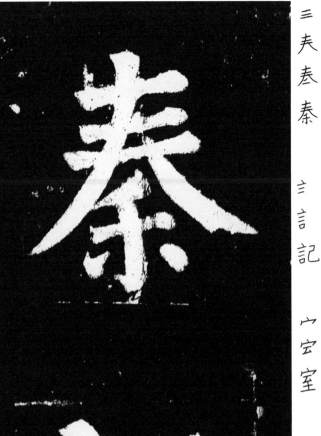

秦

記

室

了 子 孔

自 𡴤 𡴤 歸 歸

禾 禾 祖

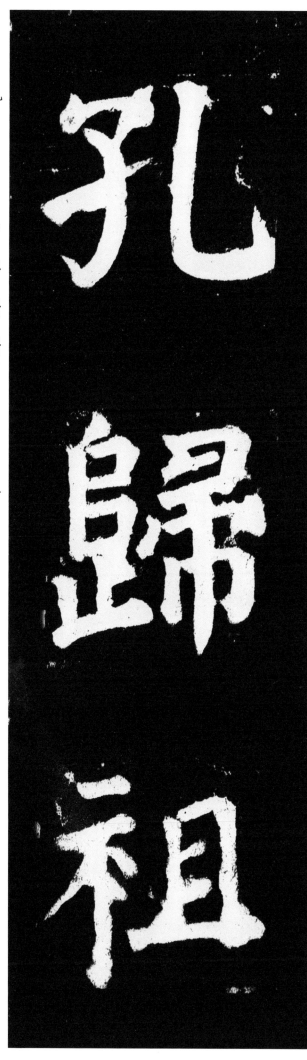

3

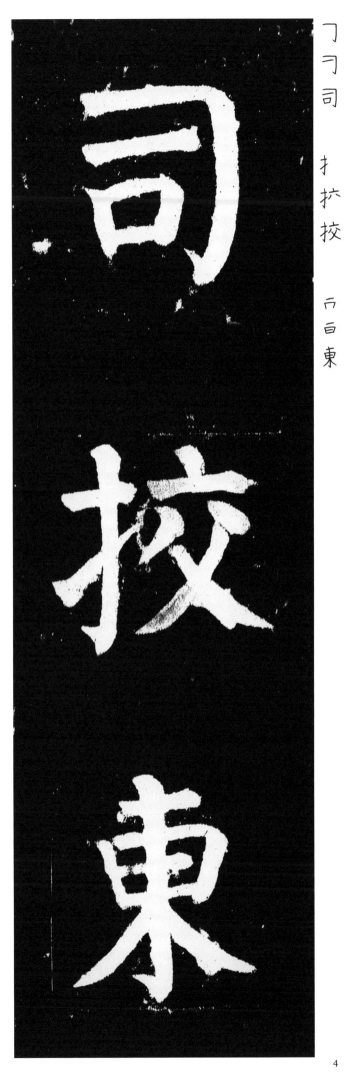

司

挍

東

司
コ
ヨ

挍
扌
挍

東
二
白
東

4

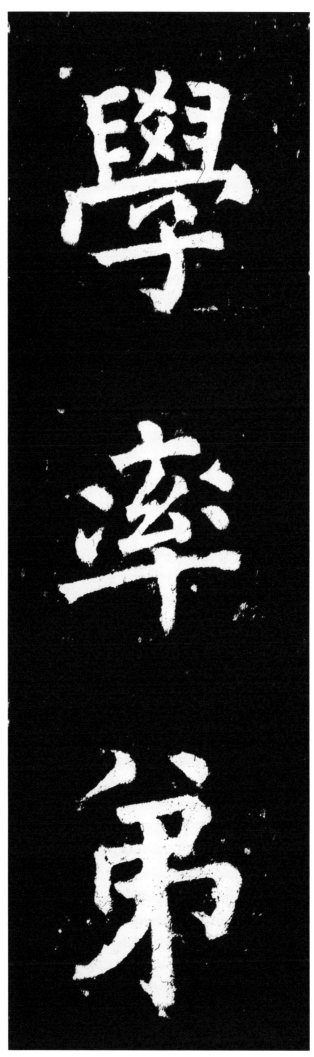

學

玄法率

八兑弟

學
率
弟

5

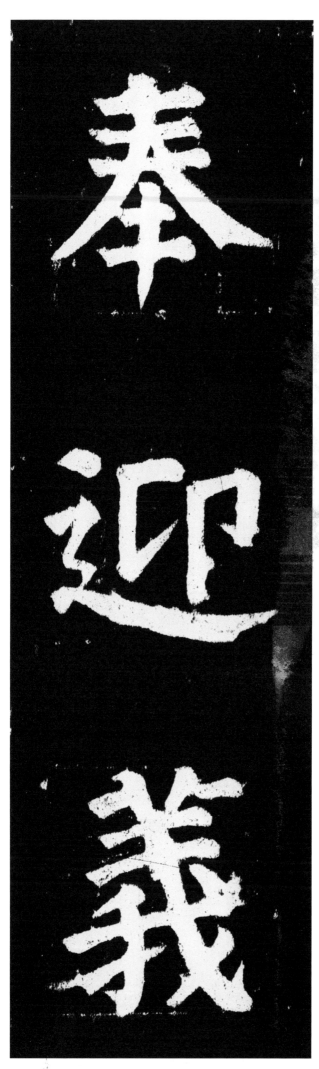

奉迎義

方 方 旗
方 方 於
三 夫 春

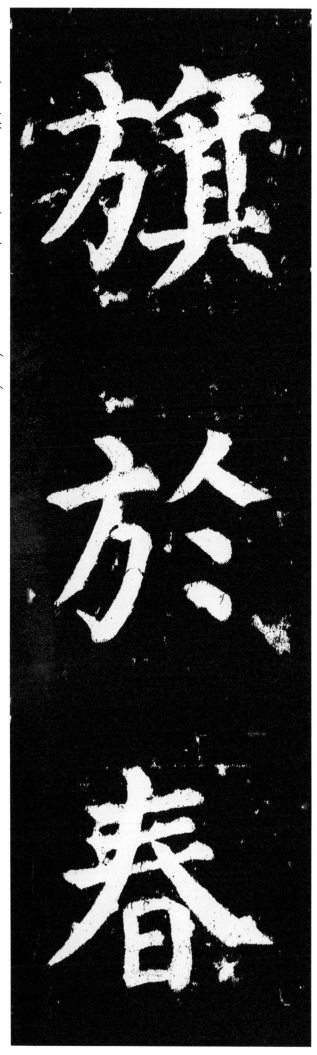

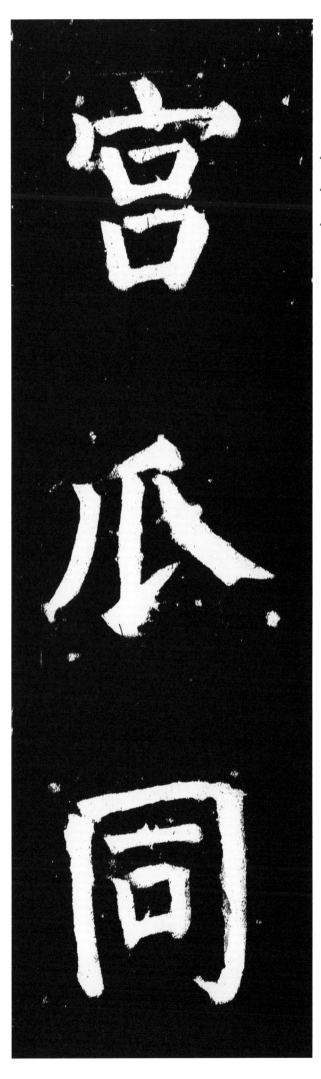

博

善

屬

自 广序 冂冂冋國
亻冂自 广序 冂冂冋國

氵 渭 温

牙 邪 雅

ナ 存 在

与
舁
舆
與

囙
田
思

夕
魚
魚
魯

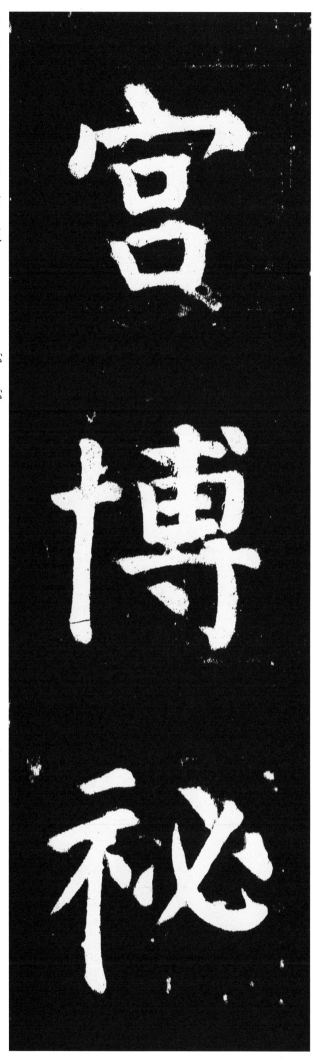

宀宫宫

十忄博博

礻祕祕

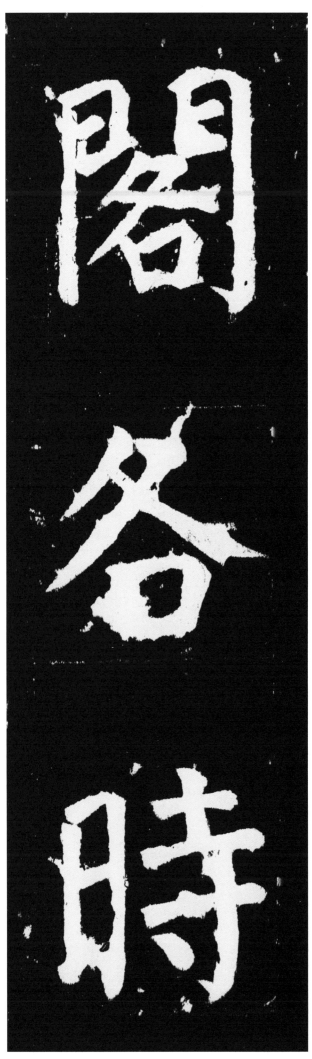

閣

各

時

牛牪物

巴巴巽選

业业業

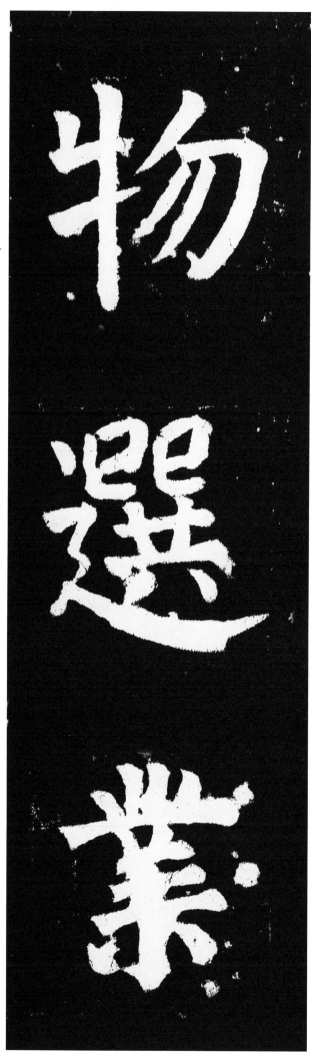

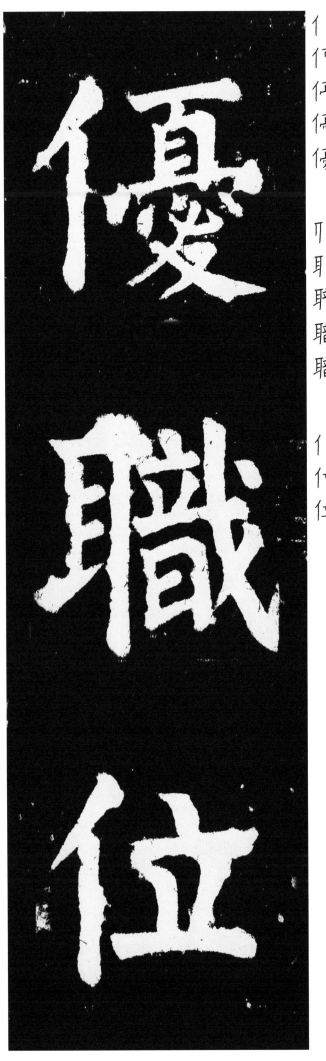

亻伍儓優

刀耳聑職

亻位位

厂 厈 厎 盛

言 訪 譜 譜

一 亣 亦

土
素
遠

方
於

竹
笙
箸
篆

籥

精

詁

ク
ク
角　角
角　解

木　褐
柜　褐
褐

扌　技
扩　技

23

丁
木
相

コ
弓
弘

臣
臤
賢

定

經

當

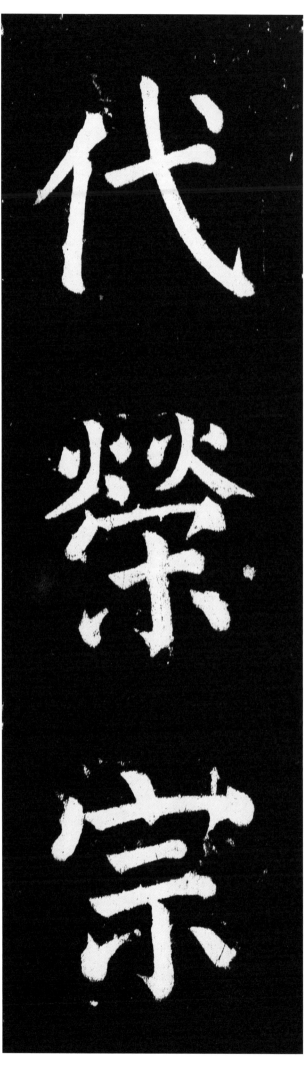

亻代

火 炏 燊 榮

宀 宀 宗

當當當

人今

尸白師

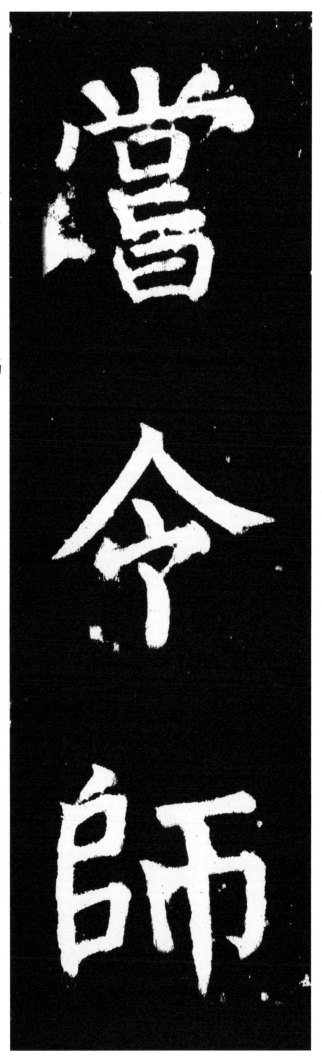

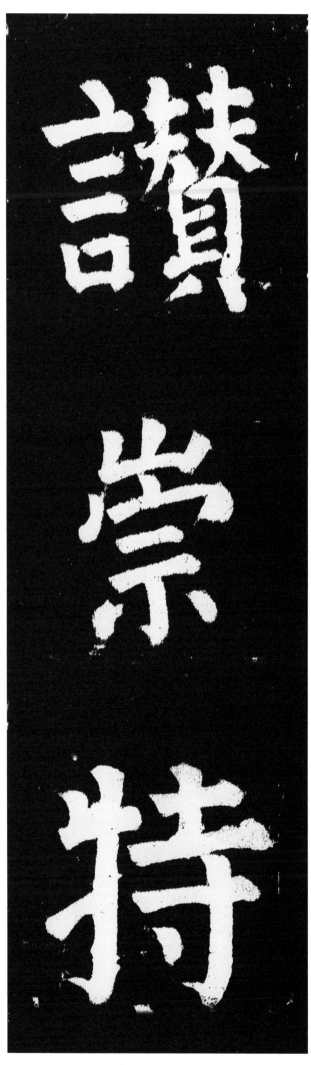

讚

崇

特

彡 金 釣 釣

亻仕 仕 依

亻仁

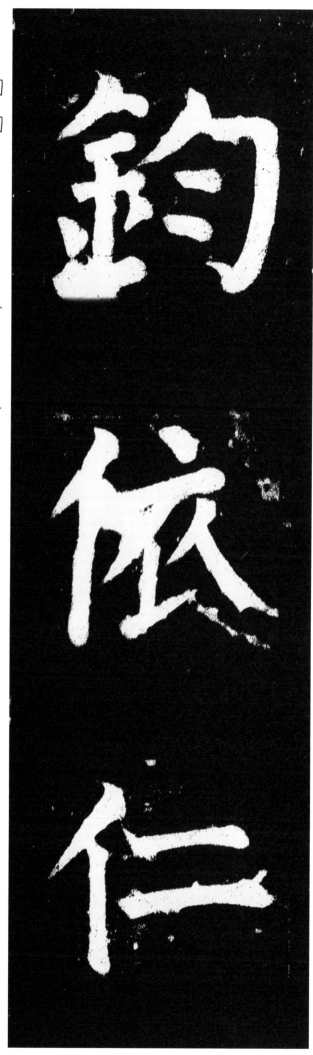

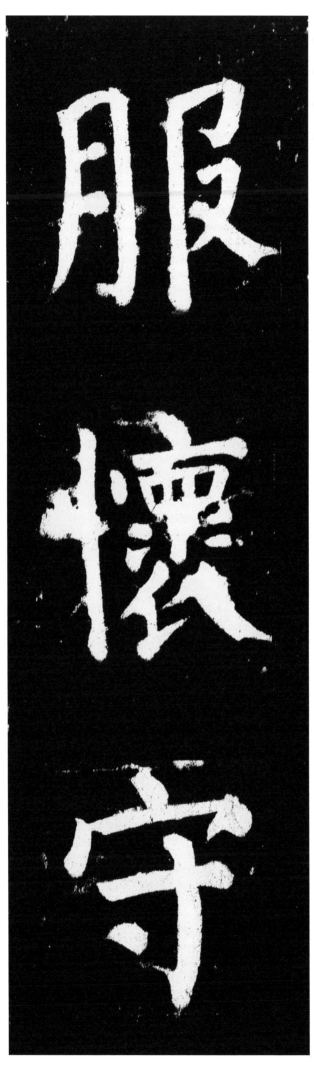

月
月
那
服
服

忄
忙
憛
懷
懷

宀
守

尸　尸　屟　履

尸　尺　居

巾　竹　帷　帷

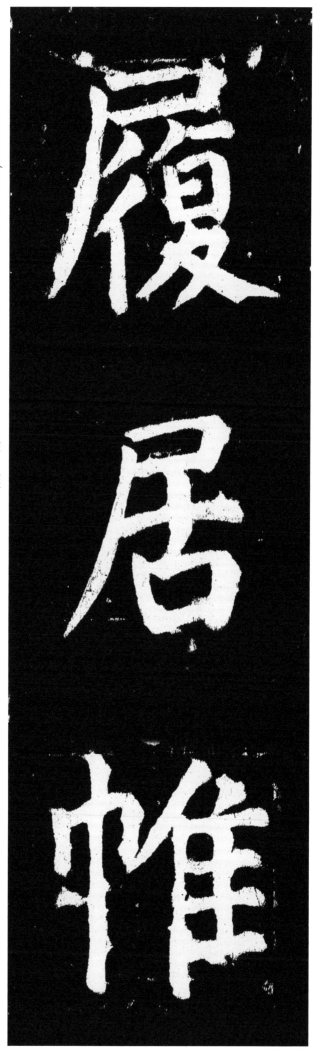

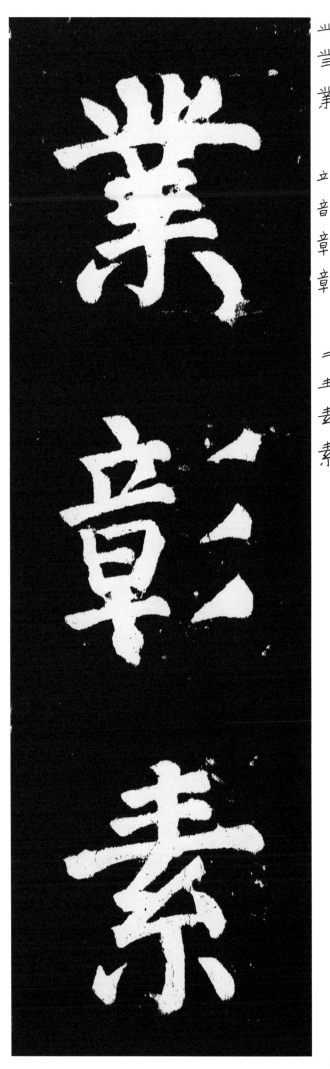

業业業

立音章彰

二生丯素

彳 行

厂 厉 成

⺍ 芦 蕳 蘭

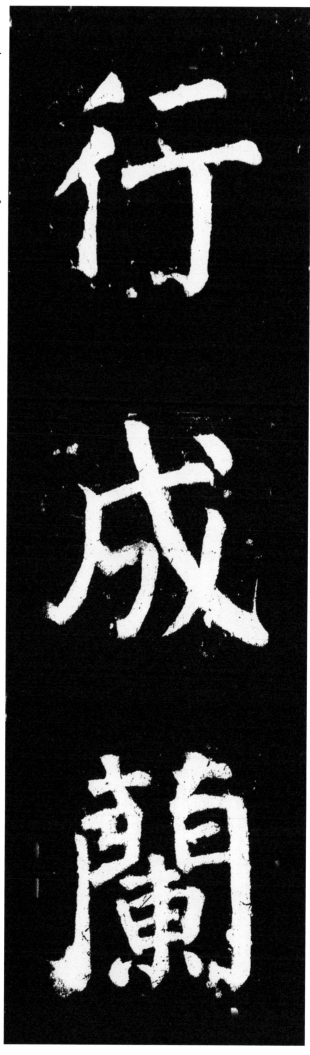

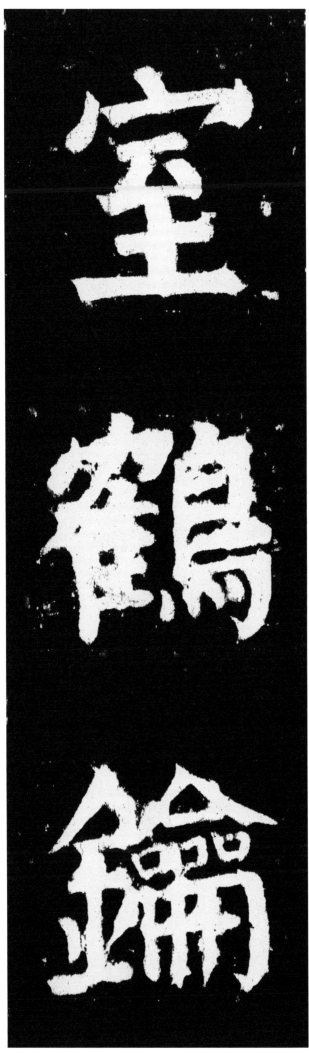

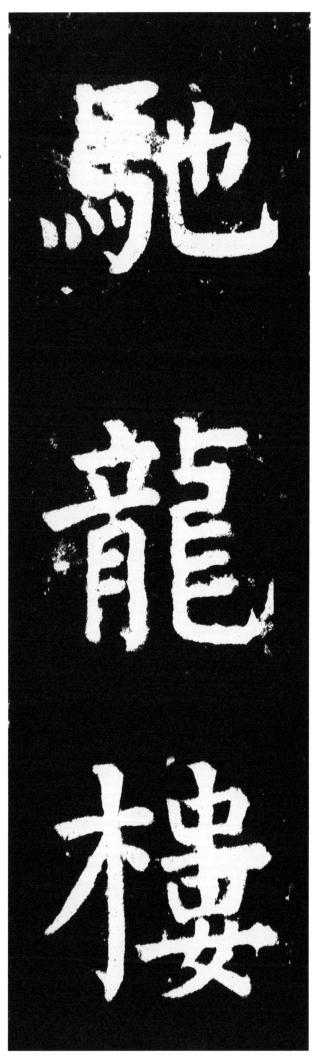

弓馬馴馳

立青青龍

才杠樓樓

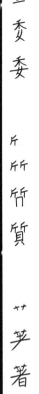

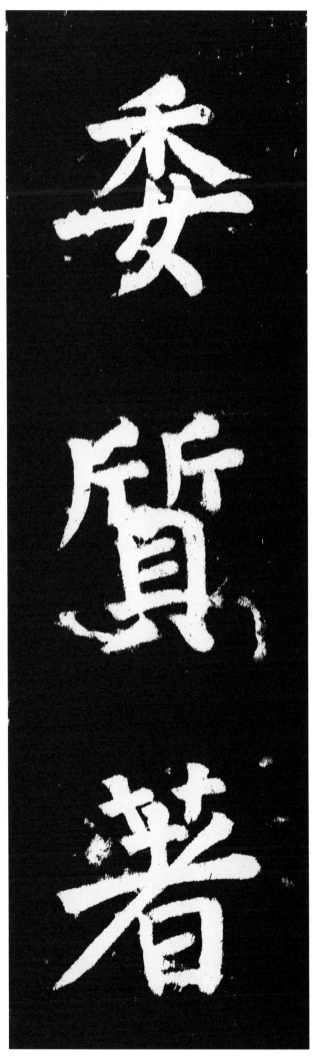

作
亻作

乌
良 郎
郎

亻
亻 亻
亻 修

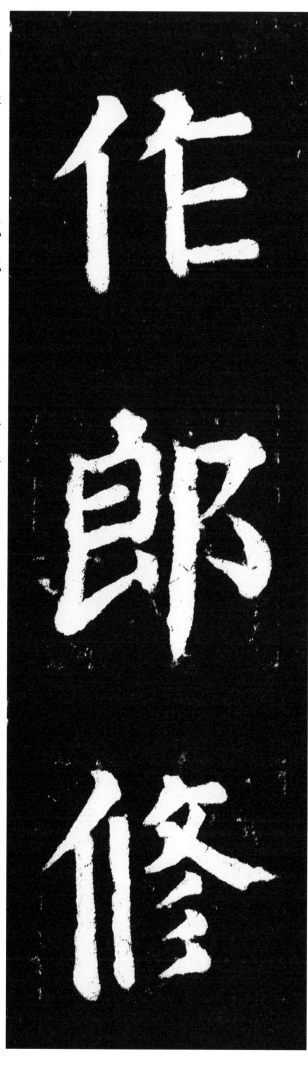

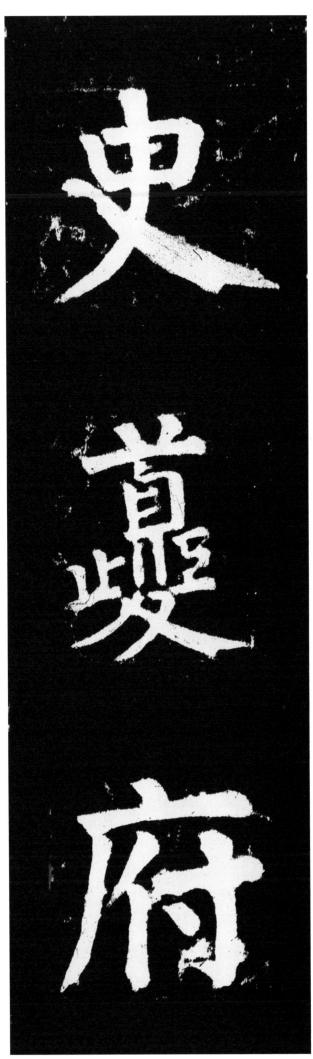

長長
贈
贈
刺刺

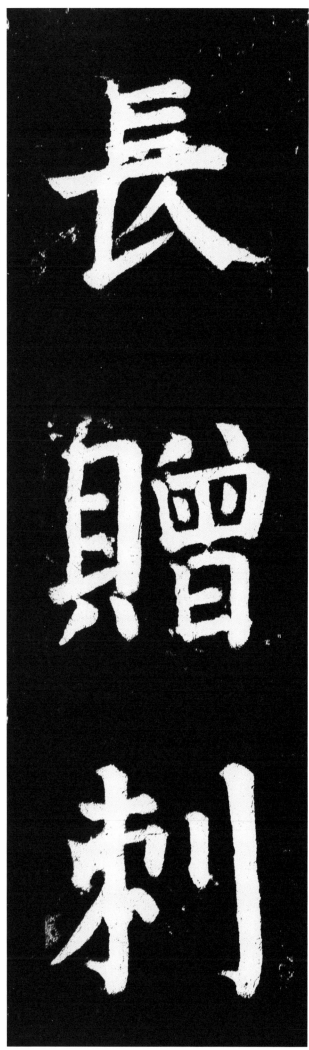

41

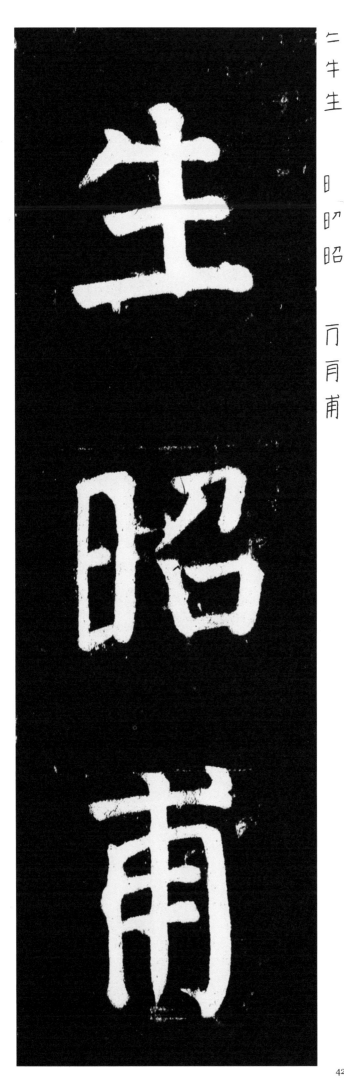

生日昭甫

昭

甫

艹
艿
苟 敬

亻
�
仲

丂
弘
殆

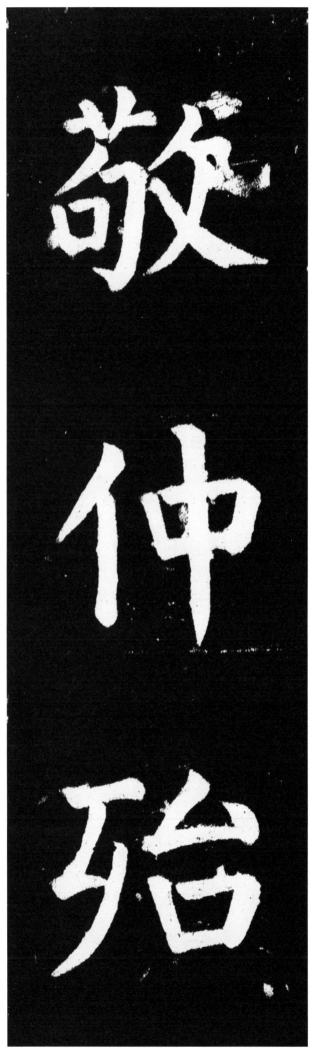

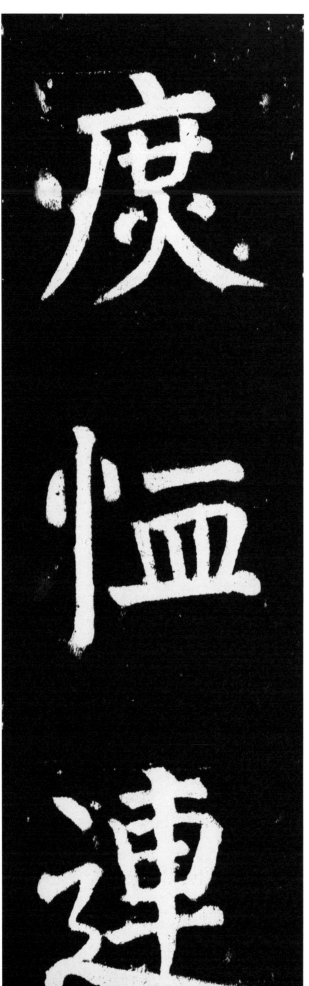

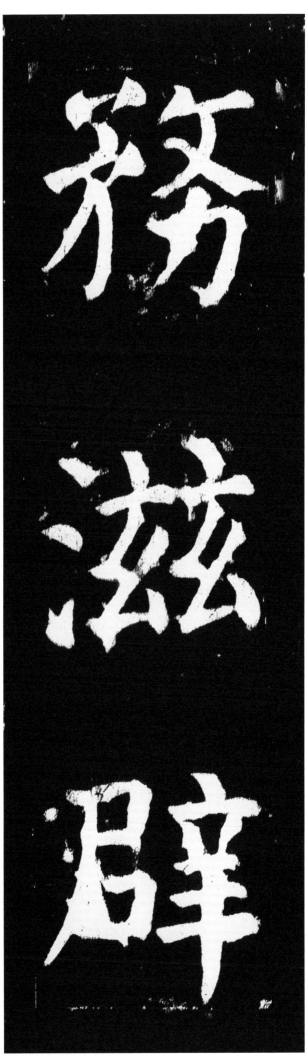

工　　矛　　孜　　務

　　三　　法　　滋

　　　　　尸　　居　　辟　　辟

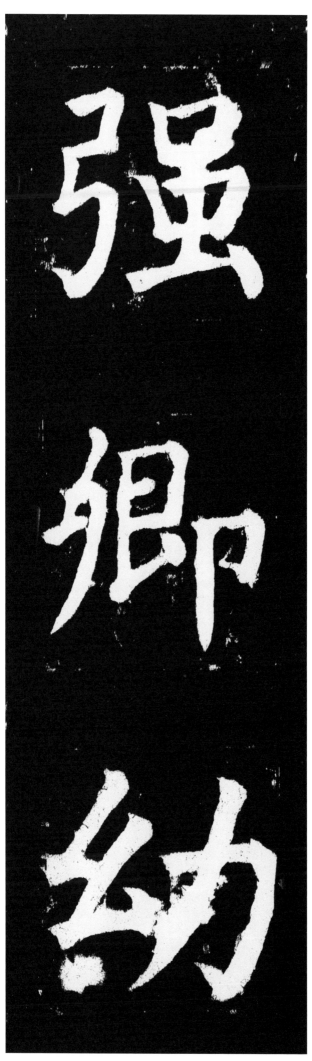

弓
弘
強
強

彳
夘
郷
郷

丶
幺
幻
幼

上 ヒ 穎 穎

小 忄 悟 悟

言 計 詁

籀

草

𥩲

戶身舟殷

宀穴容

宀文齐齋齊

丁丙而

亞亞勁

千禾利

囚罔罔過

牛牡特

夕為為

亻
仿
伯

卩
自
師

十
古

所

賞

重

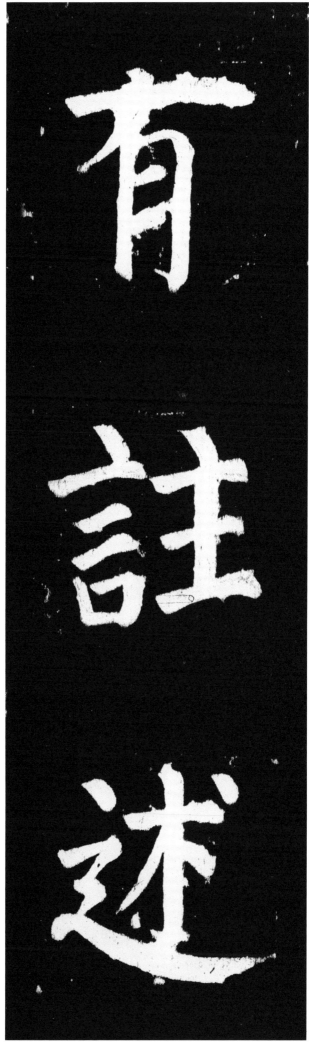

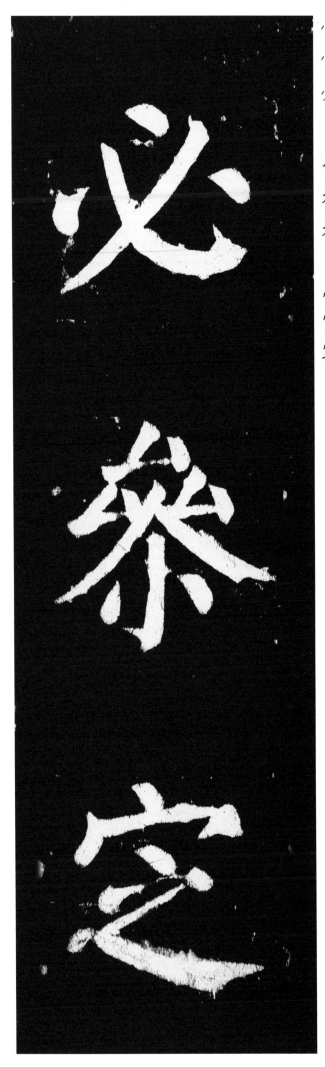

八 八 必

丛 癸 癸

宀 宀 定

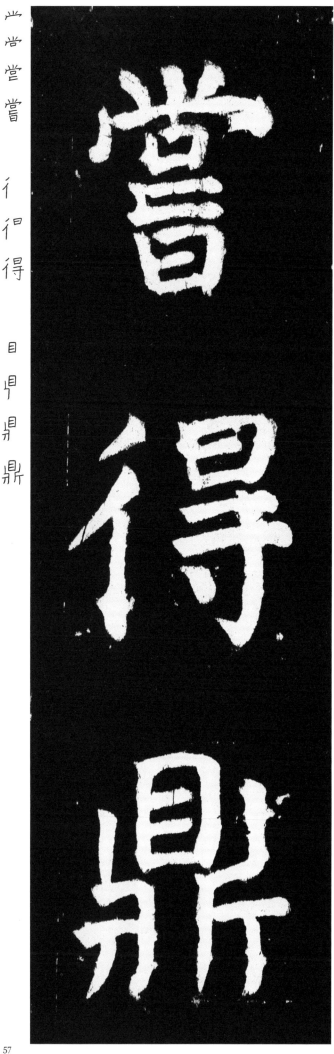

嘗嘗嘗

彳得得

目冃鼎鼎

餘字舉

古　卓　朝

卄　茜　莫

言　諳　譜　識

ㅋ 聿 聿 盡 盡

厶 育 育 能

亣 髙 髙

宀 宀 宗
亻 仕 侍
言 訁 讀 讀

宗
侍
讀

61

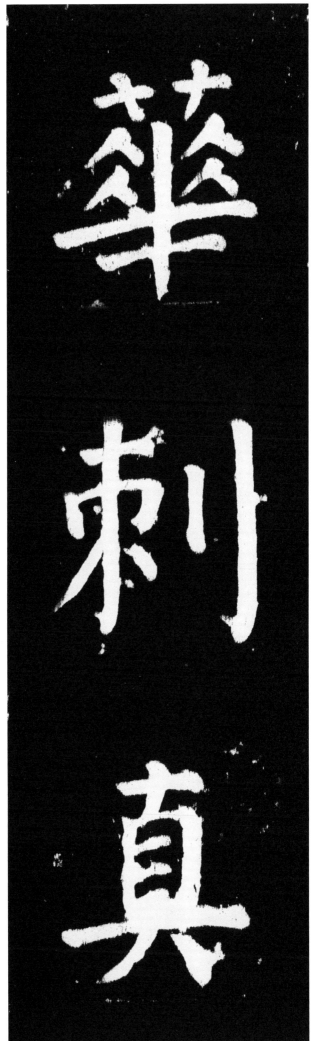

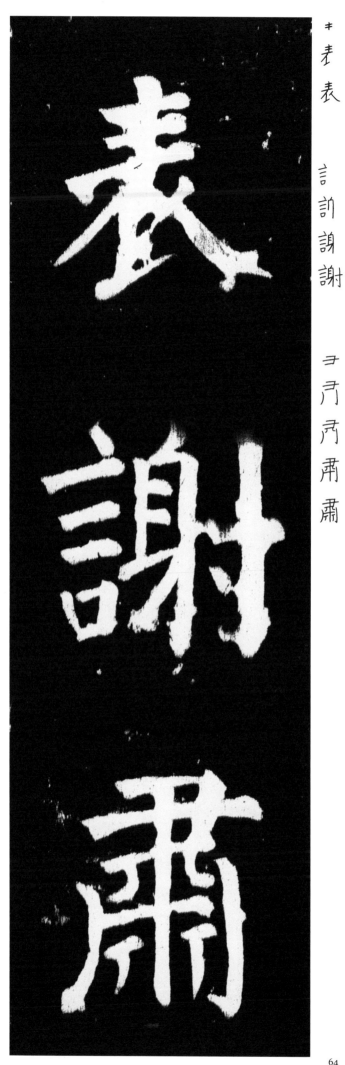

表

謝

肅

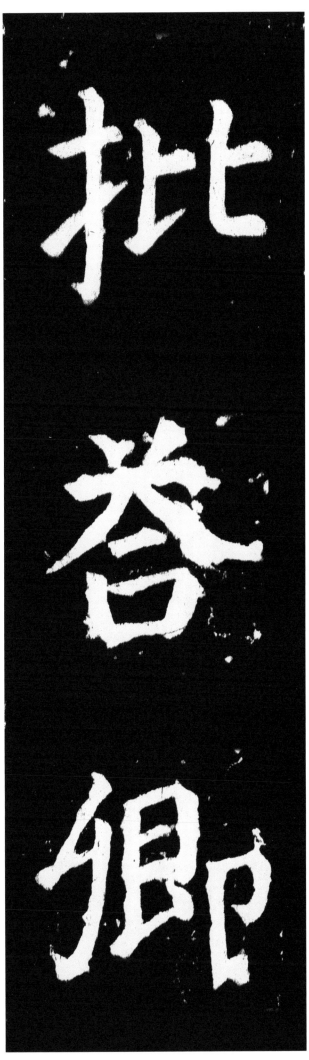

才
扑
批

丷
䒑
荅

夕
归
狠
郷

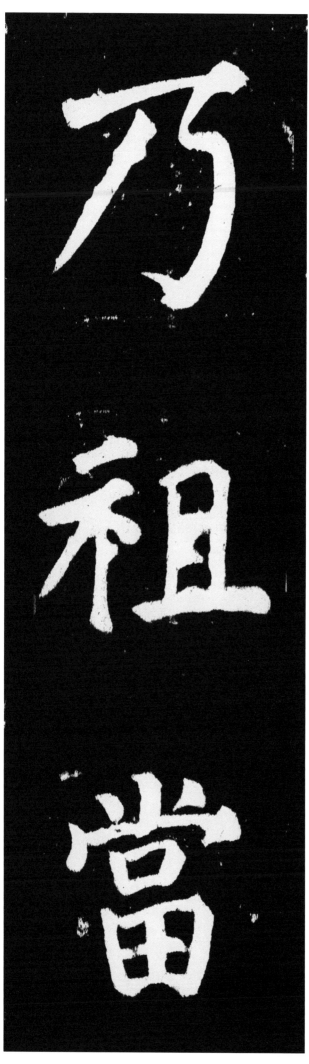

乃
禾和祖
屵嵤嵤當

少 為 為

石 砳 碩

亻仸 儒 儒

白 皀 皀 既

亠 髙 髙

亻 倚 倚

十　木相

　　丿家遂

　　ナ冇有

相

遂

有

厂
屵
脜
臧

子
孫
孫

彳
徎
後

阝阞隊隆

廿其其

业业業

ナ才在

ク归娟鄉

二手我

亻伯

八父

言詀諵諱

伯

父

諱

子孫孫

自□泉

□尹君

颖

絕

倫

禾 穎 穎

糹 絙 絕

亻 伶 倫

76

ナ九 丁工 十ナ考

工 工 功

乌 良 郎 郎

印 巠 墼 劉

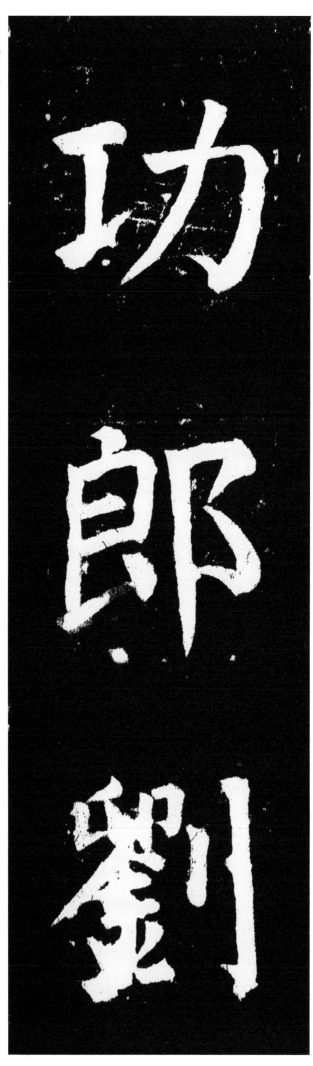

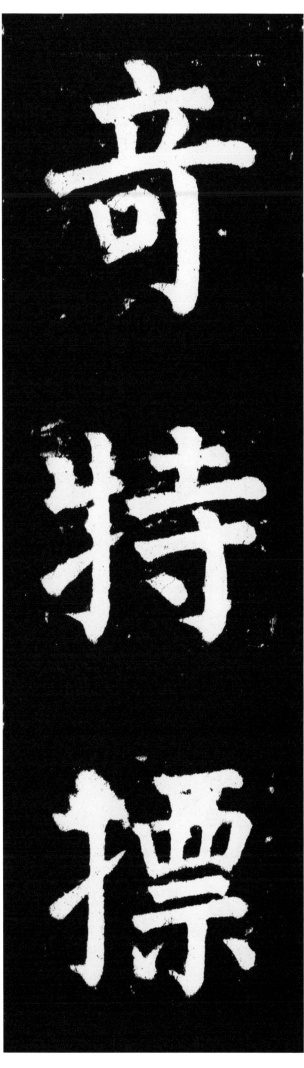

亠
立
奇

牛
牜
特

扌
抙
摽

厂 片 牐 牐

爿 由

日 昦

是

名

動

海

内

冂内

冂田畾累

冂西栗畾遷

83

宗

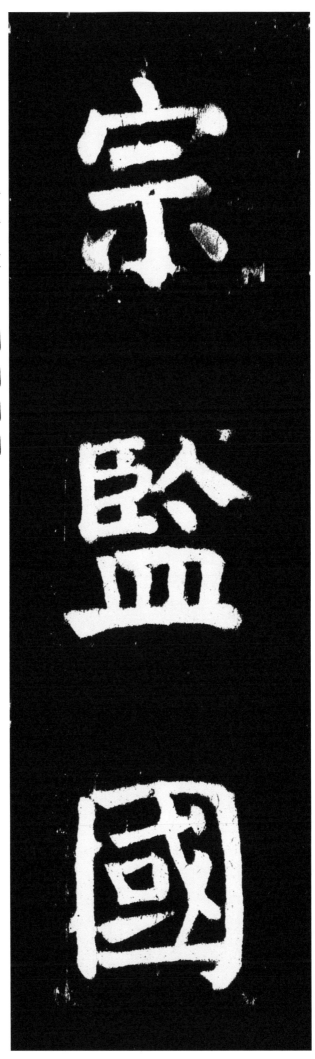

宀宀宗

ヲ乤臥𥃀監

冂冃同國

監

國

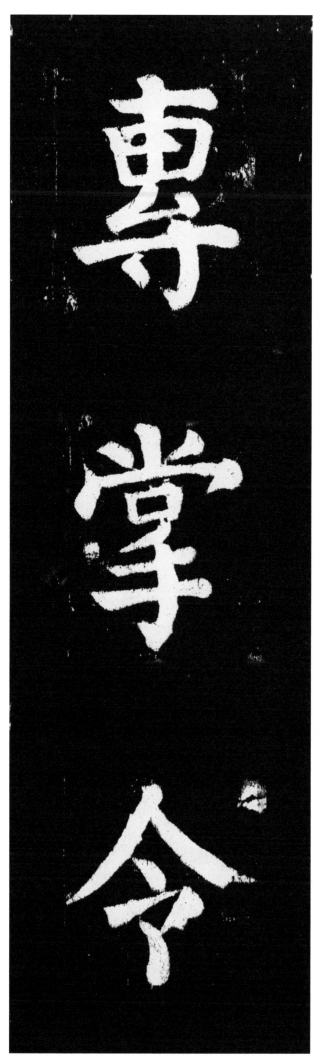

専

掌

令

ヨ聿書畫

ソ岩當當

千禾和和

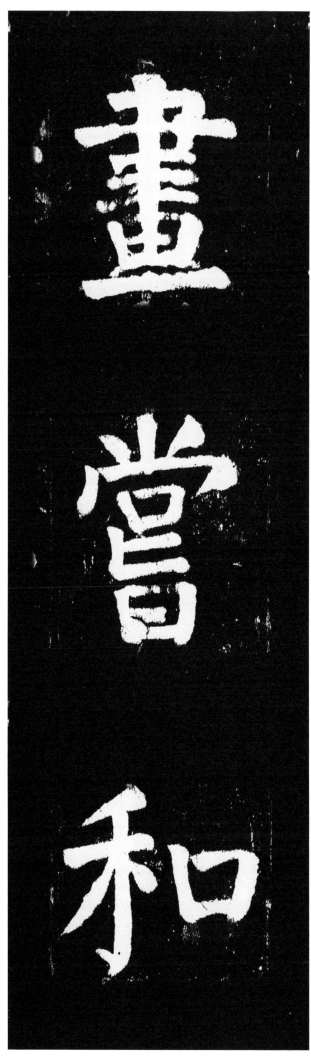

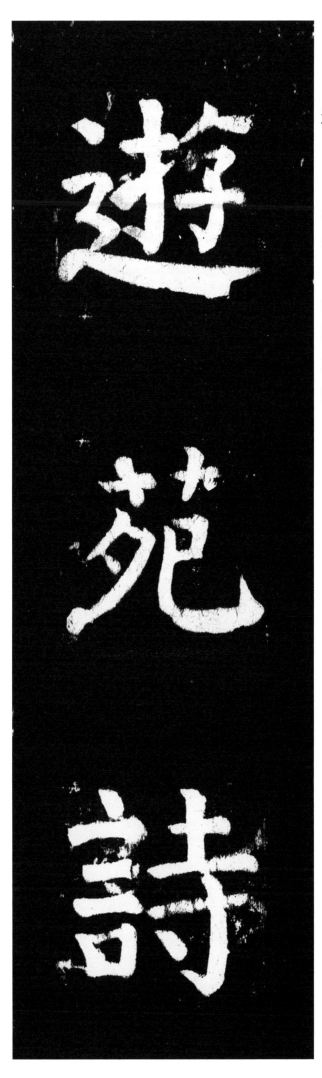

扌
扩
捗
遊

艹
艻
苑

言
言
計
詩

扌扚批　亠玄　了子孔

門 門

禾禾稱稱

扌折揢

宀守　宀宏室　尸門閒閒閒

臣 臤 賢

卄 古 𠦝 翰 翰

曰 里 黑 墨

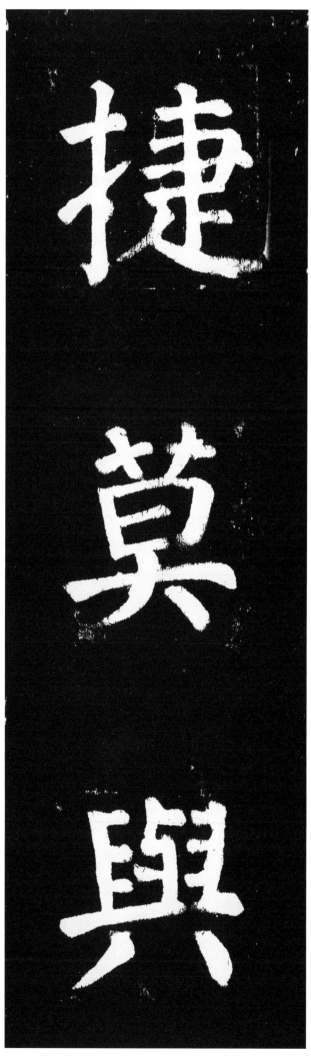

扌 拝 捷

艹 莒 莫

与 臼 與

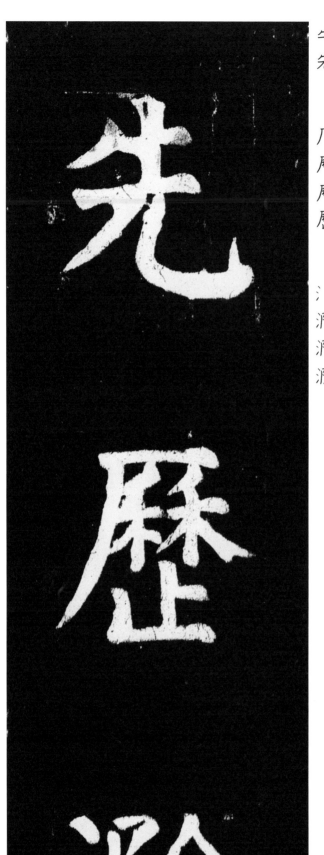

先

歷

滁

氵 沂 沂

廿 丌 夆 豪

亠 朿 刺

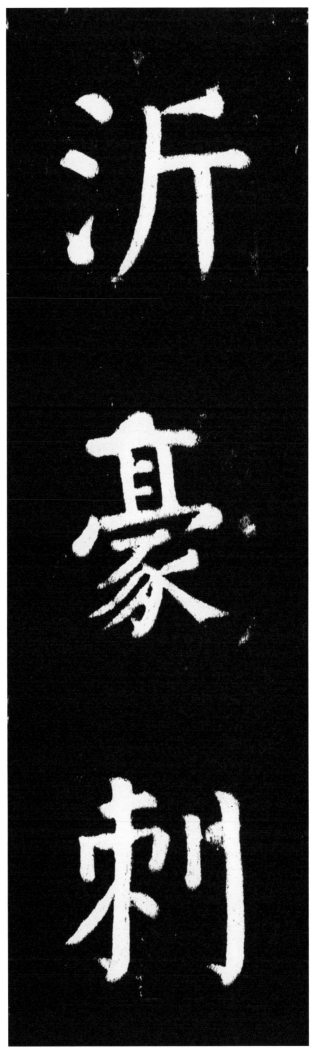

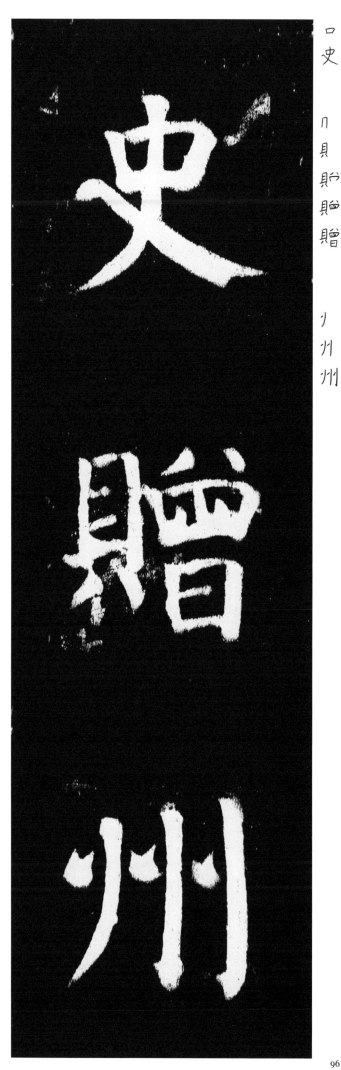

史

贈

州

ヨ 尹 君

イ 仁

土 耂 考 孝

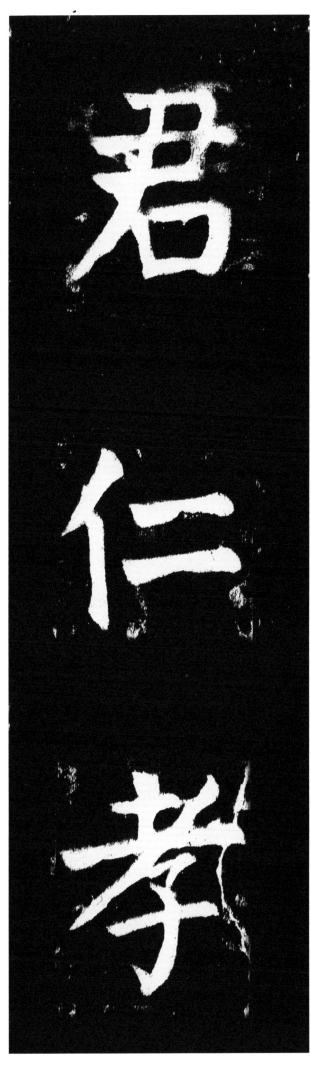

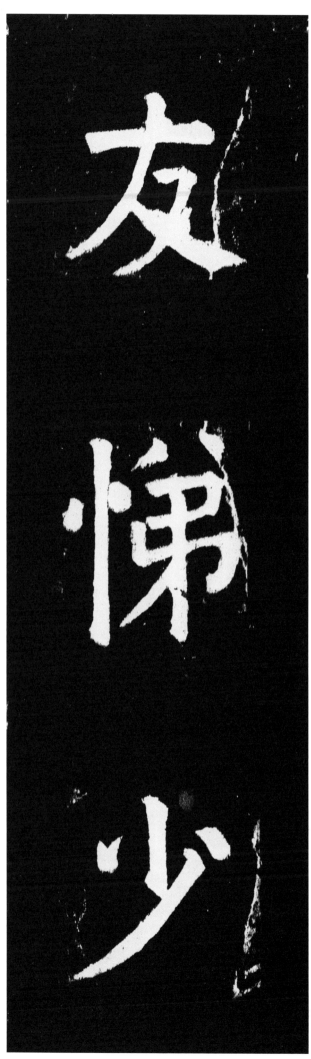

子 孔 孤

去 育 育

臼 畱 舅

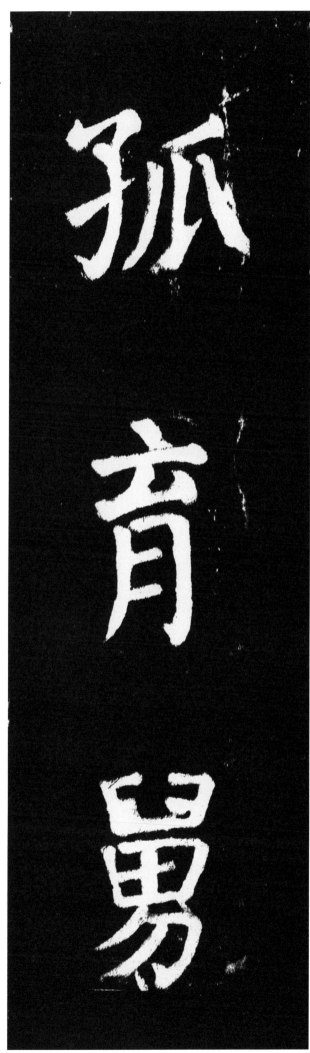

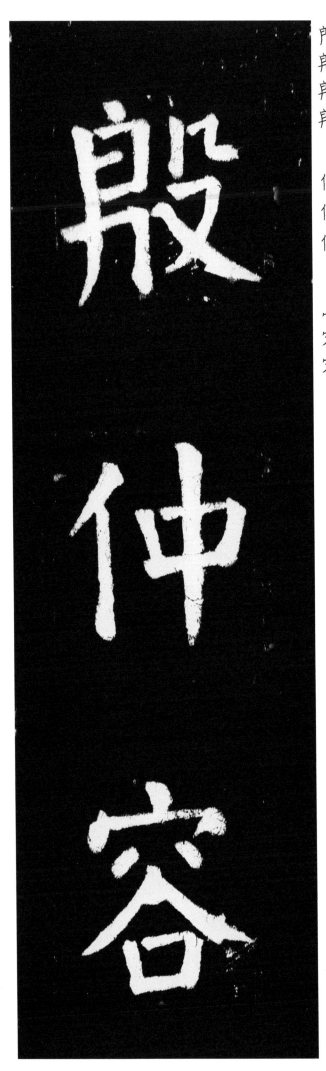

戸 　 殷
眉 　 殷
殷 　 殷

　 亻 �{
　 仃 仲
　 仲

　 宀 灾
　 灾 容
　 容

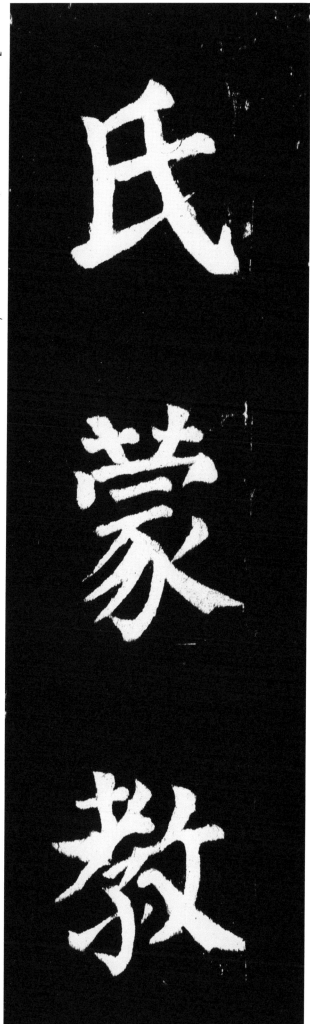

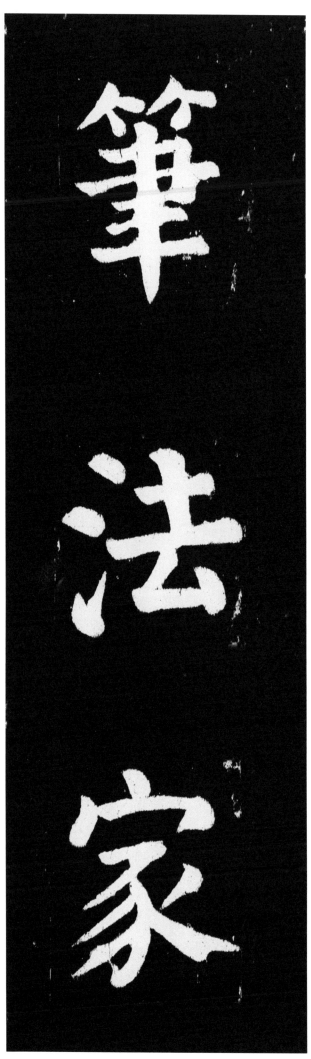

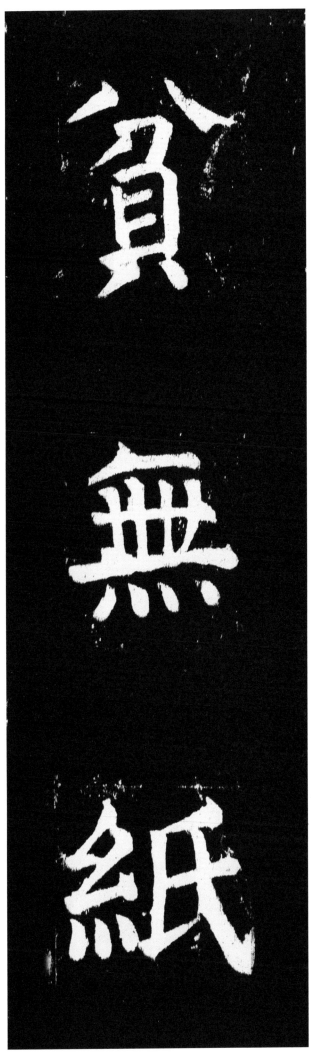

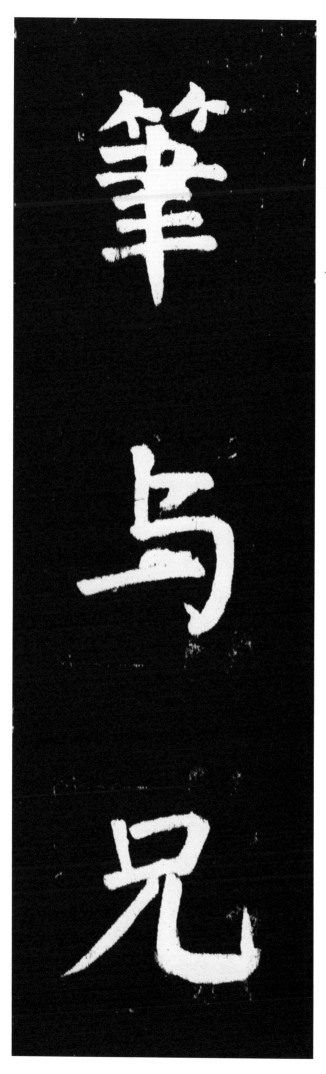

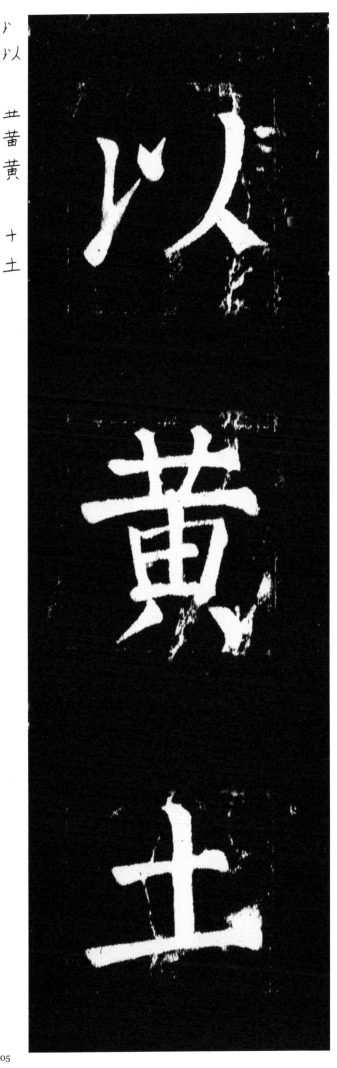

以

黄

土

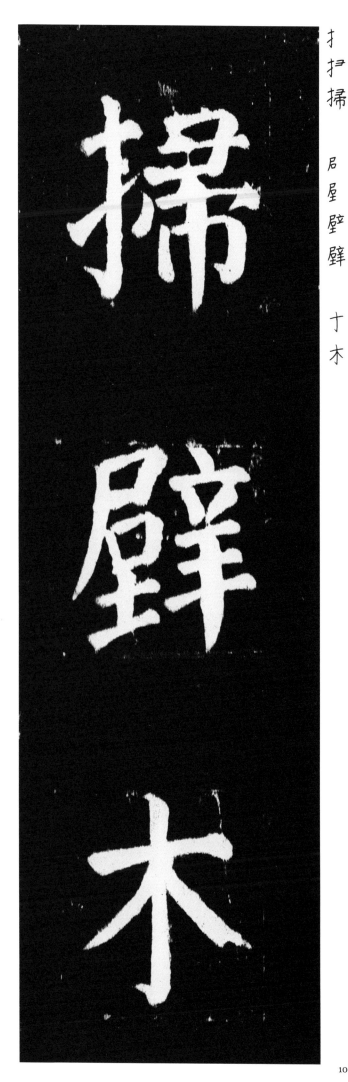

扫扫掃

居屋壁躄

丁木

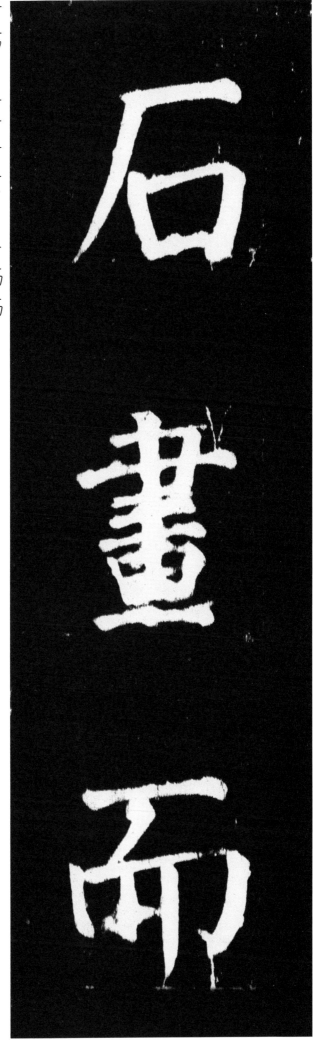

石

厂石

畫

ヨ聿書畫

而

丆丂而

習

ヨ ヨ ヨ
習

十 古 故

牛 牜 特

故

特

以

草

縡

擅

名

天

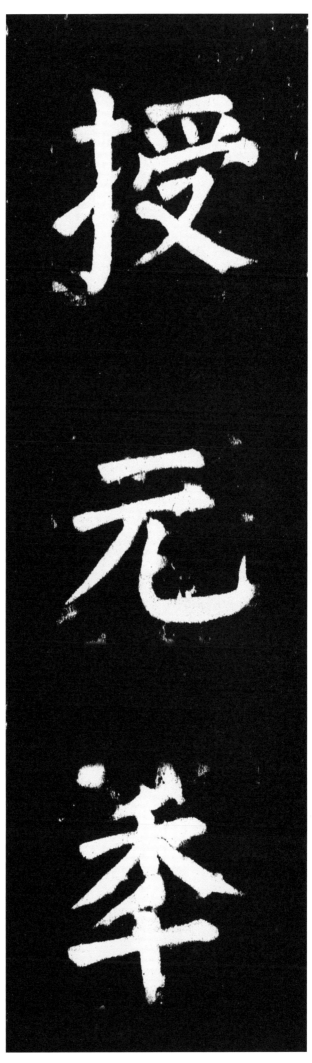

才扌扷授

二元

⺍禾季

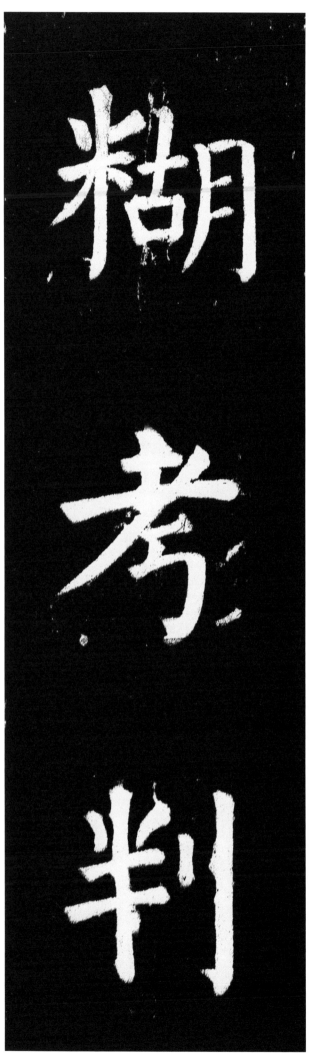

竹 笠 等

立 亲 親 親

田 罳 累

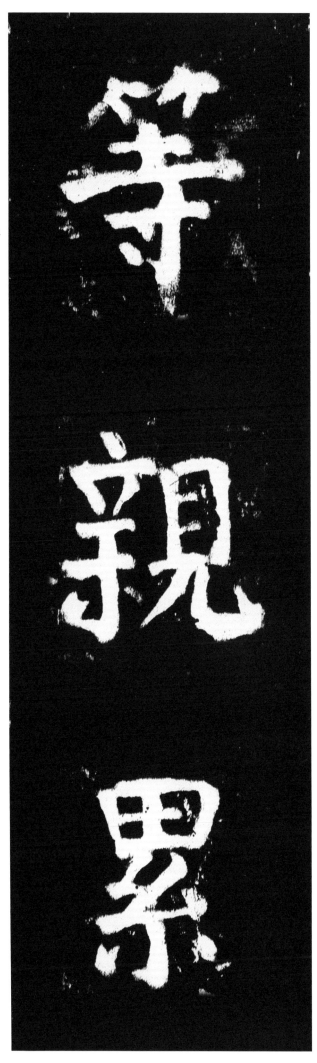

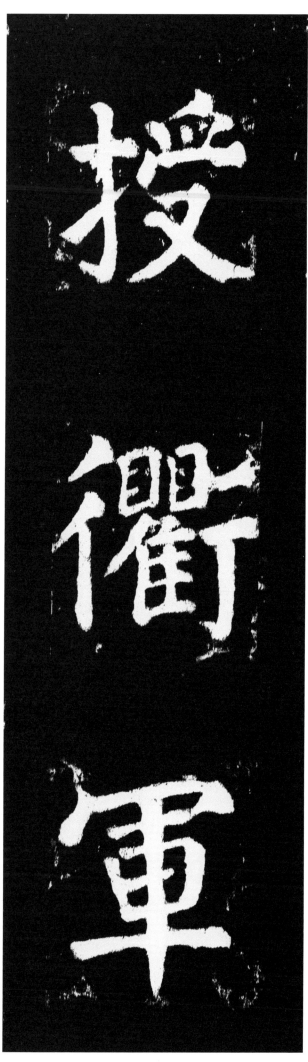

一 与

与

乃 丹 盈

丿 川

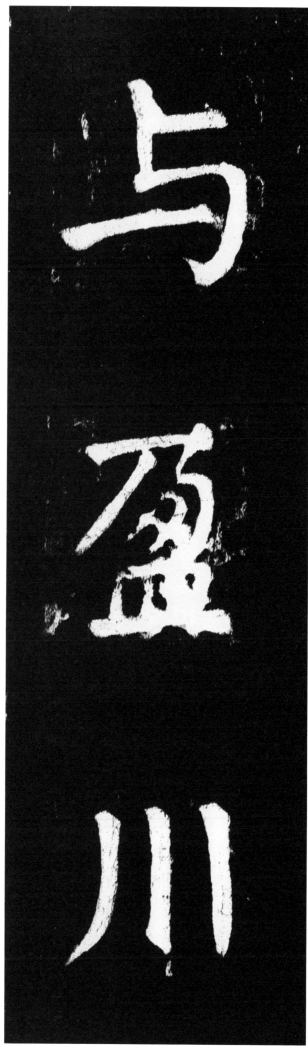

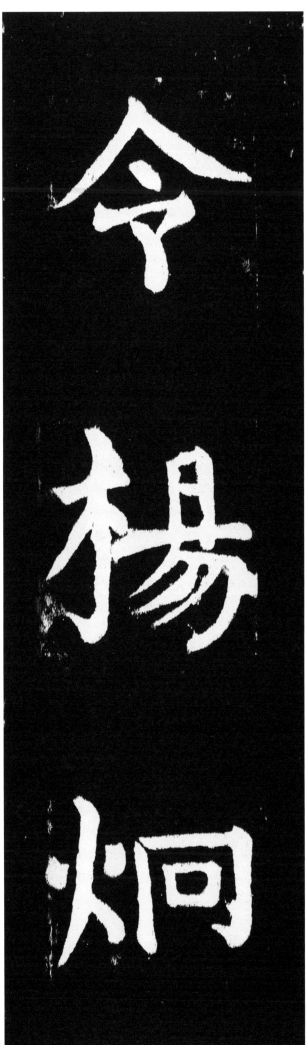

人令

木相楊楊

丶火炬炯

颜真卿 （公元七〇九年至七八四年）

字清臣，汉族，唐京兆万年（今陕西西安）人，祖籍唐琅琊临沂（今山东临沂），杰出书法家。他一生著有《吴兴集》、《卢州集》、《临川集》。颜真卿书写碑石极多，《颜真卿勤礼碑》端庄遒劲，雄伟健劲，《多宝塔碑》，结构端庄整密，秀媚多姿，《麻姑仙坛记》，浑厚庄严，结构精悍，而饶有韵味，等等。他的楷书一反初唐书风，行以篆籀之笔，化瘦硬为丰腴雄浑，结体宽博而气势恢宏，骨力遒劲而气概凛然，这种风格也体现了大唐帝国繁盛的风度，并与他高尚的人格契合，是书法美与人格美完美结合的典例。他的书体被称为『颜体』，与柳公权并称『颜柳』，有『颜筋柳骨』之誉。

颜真卿颜氏家庙碑 简介

全称《唐故通议大夫行薛王友柱国赠秘书少监国子祭酒太子少保颜君碑铭》，系颜真卿为其父颜惟贞刊立。建中元年（七八〇）六月撰文，十月又撰书《碑后记》，时年七十二岁。当时正是颜真卿踌躇满志之时，书法风棱秀出，精彩纷呈，为颜真卿晚年书法艺术的代表作，与李阳冰篆额，世称『双璧』。此碑首行下刻有宋太平兴国七年（九八一年）八月二十九日重立时李准跋文。据跋文记，此碑经唐室离乱，倒卧于郊野尘土之中，至北宋太平兴国七年李延袭发现后，才移入府城孔庙内。据《校碑随笔》等书记载，碑文第三行『祠堂』之『祠』字钩笔，惟宋拓本完好，明时已凿损。如『李阳冰篆额』之『阳』字第三撇末损，『冰』字完好，『额』字右『页』直笔末损，则是宋拓『祠』字完好本中的上品。此碑至今虽然完好，然由于历来传拓过多，字口渐变，风神已差。